LES
INDUSTRIES D'ART
DE LA
TUNISIE,

Par Jules PILLET,

Professeur au Conservatoire des Arts et Métiers,
à l'École des Beaux-Arts, à l'École des Ponts et Chaussées,
et à l'École Polytechnique,
Inspecteur honoraire de l'enseignement du dessin
et des Musées.

LES
INDUSTRIES D'ART
DE LA TUNISIE.

Cette Note a pour objet d'exposer, sommairement, les résultats de la mission que M. le Ministre de l'Instruction publique, sur la proposition de M. le Directeur des Beaux-Arts, a bien voulu me confier, en mai 1895, pour étudier les principales industries d'art de la Tunisie.

Dans une première Partie, que j'intitulerai *Constatations*, j'exposerai les résultats que j'ai observés ainsi que les procédés d'exécution dont j'ai pu me rendre compte. Dans une seconde Partie, sous le titre de : *Propositions*, j'indiquerai les mesures que, suivant moi, l'on pourrait prendre, soit pour encourager, en augmentant leurs débouchés, les industries qui sont prospères, soit pour relever celles qui sont en décadence.

Mon travail est fort incomplet, je le sais; il l'eût été bien plus encore sans le bienveillant accueil que j'ai trouvé aussi bien auprès des Autorités et des Chefs de service, que des nombreux amis, presque tous mes anciens élèves, que j'ai eu le plaisir de retrouver à Tunis. Par les renseignements qu'ils m'ont fournis et par les facilités qu'ils m'ont procurées, ils m'ont singulièrement aidé dans mes études.

PREMIÈRE PARTIE.

CONSTATATIONS.

CHAPITRE I. — LES INDUSTRIES D'ART A TUNIS.

1. — Classement de ces industries.

Les souks de Tunis. — Une visite de quelques heures dans les bazars, ou *souks*, de Tunis, est indispensable pour quiconque veut étudier les industries d'art de cette ville; elle est à la fois instructive et attrayante. Je suis entré dans les ateliers des souks; dans beaucoup d'entre eux je suis resté plusieurs heures; j'ai vu travailler les ouvriers; je leur ai posé des questions; j'ai cherché à me rendre compte de leurs supériorités ainsi que de leurs faiblesses; j'ai tenté de connaître leurs désiderata, ce qui n'est pas très facile, car ils sont un peu méfiants. Je me suis, surtout, attaché à comprendre le côté *technique* des industries d'art que j'étudiais, car j'estime qu'il est indispensable de connaître, jusque dans leurs détails, les procédés de la fabrication ainsi que les ressources que puise cette fabrication aussi bien dans les produits bruts du pays que dans le génie et même dans les habitudes de travail des ouvriers, si l'on veut conduire ces industries dans une voie artistique féconde et sûre, sans risquer de les tuer en les violentant.

Industries étudiées. — Dans l'impossibilité matérielle où j'étais de tout étudier, j'ai cru devoir, à Tunis, porter mon attention sur les industries suivantes :

(*a*) La *céramique*, surtout au point de vue des carreaux de revêtement et de la décoration architecturale.

(*b*) Les *broderies*, de soie, d'or et d'argent sur étoffes et sur cuirs.

(*c*) Les *damasquinures*, ou incrustations de fil d'or ou de fil d'argent sur acier.

(*d*) La *menuiserie* et les *bois tournés*.
(*e*) Le *Nakch-Hadida*, ou ciselure d'ornement sur plâtre.

La bijouterie d'or ou d'argent, très largement représentée dans les souks de Tunis, m'a semblé camelote. D'ailleurs elle n'est pas en souffrance; elle suffit aux besoins de la population indigène; c'est dans cette dernière qu'elle trouvera toujours son principal débouché; je n'en parlerai pas.

J'étudierai plus loin, à *Nabeul*, la poterie et la sparterie, et à *Kaïrouan* la fabrication des tapis.

2. — La céramique.

Carreaux céramiques anciens. — L'industrie des carreaux de revêtement, en faïence émaillée, est, pour le moment, la seule qu'il faille, suivant moi, essayer de faire revivre à Tunis.

Cette industrie a été fort brillante autrefois, ainsi que le témoignent certains revêtements au *Bardo*, au *Dal-el-Bey* (palais du gouvernement), au palais *Hussein* (résidence de l'état-major) et dans beaucoup d'autres édifices, palais ou maisons particulières.

On reconnaît les carreaux indigènes, anciens ou modernes, à trois points (*fig.* 1, A, *a, a, a,*), disposés aux sommets d'un

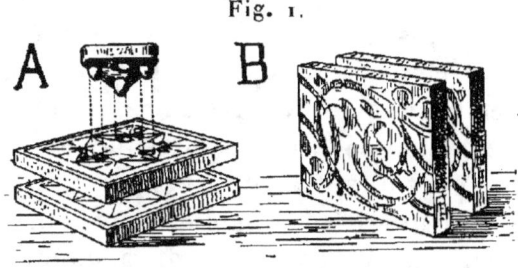

Fig. 1.

triangle équilatéral pour lesquels l'émail fait défaut. Ces points, où apparaît la terre cuite rouge, sont les traces des pieds d'un petit support triangulaire en terre cuite, nommé par les ouvriers *chameau*, ou encore *pied-de-coq*, ou encore *pernette*, qui sert à empiler dans le four les carreaux, par colonnes verticales (*fig.* 1, A), en tenant leurs faces horizontales; il supporte les carreaux en même temps qu'il laisse entre eux le

vide nécessaire pour faciliter la circulation de la flamme. En France, on enfourne en disposant les faces des carreaux suivant des plans verticaux (*fig*. 1, B); les *pernettes*, dans ce cas, sont inutiles.

Je croirais volontiers que la disposition tunisienne, dans laquelle les carreaux sont horizontaux, est, au point de vue artistique, préférable à la disposition française; avec elle les émaux ont moins de tendance à couler pendant la cuisson, ce qui permet de les prendre plus fusibles, de les appliquer en plus grande épaisseur et d'obtenir ainsi des tons plus profonds, plus nuancés et plus modelés dans leur masse.

Les carreaux de provenance européenne, pris un à un, sont souvent d'une fabrication irréprochable; le dessin en est très régulier, les émaux en sont d'une coloration parfaitement égale dans toute leur étendue. Il en est ainsi parce que, le plus souvent, ces carreaux sont fabriqués mécaniquement, que les traits et que les poudres d'émail sont imprimés par des procédés industriels.

Un carreau tunisien, au contraire, examiné seul, paraît grossièrement fabriqué; les traits sont irréguliers; deux carreaux d'un même modèle ne sont pas rigoureusement semblables; les teintes obtenues par la fusion des émaux ne sont jamais des teintes plates. On reconnaît que l'exécution a dû en être confiée à des mains peu exercées, souvent à des mains d'enfant.

Les trois points dégarnis d'émail choquent et semblent indiquer une exécution vicieuse; et, cependant, garnissez deux surfaces murales avec les uns ou avec les autres; le mur garni de carreaux européens semble froid et presque monotone; l'autre, au contraire, est vibrant et en quelque sorte vivant par le fait même de l'irrégularité de ses éléments constitutifs. J'insiste sur cette constatation, très importante au point de vue artistique, afin de faire prévoir, dès maintenant, le danger qu'il y aurait à introduire, avec excès, les procédés mécaniques dans la fabrication des carreaux de revêtement.

État actuel de cette industrie. — Lors de mon passage à Tunis, un seul ouvrier, patron, était encore capable d'exécuter des carreaux semblables aux anciens. Je l'ai vu; il était vieux

et disait ne plus savoir où trouver les émaux de certaines couleurs; on ne lui faisait plus que de très rares commandes et il en était réduit à fabriquer des tuyaux.

Il était à ce point découragé, qu'il a fait de son fils un ouvrier cordonnier plutôt que de lui transmettre les secrets de son art. Cependant, il avait du talent; ses prix étaient excessivement bas. Les carreaux céramiques de provenance italienne, malgré la médiocrité de leur composition et de leur exécution, ont, à cause de leur bas prix et surtout à cause de l'abondance avec laquelle ils sont offerts, tué les carreaux indigènes. Les carreaux en ciment coloré leur ont également porté un coup funeste.

Il faut, à tout prix, faire revivre dans la Régence, soit à Tunis, soit peut-être à Nabeul, l'industrie jadis si florissante des carreaux de revêtement. Lorsque ce résultat sera obtenu, on tâchera de créer celle des faïences du bâtiment (tuiles, chéneaux, faîtières, épis, frises, etc.).

3. — Les broderies de soie, d'or ou d'argent sur étoffes et sur cuirs.

Visite chez l'Amin. — Les ouvriers de cette partie sont, en général, fort habiles. Ils ont pour *Amin* (¹) un homme d'une grande valeur. Je l'ai prié de travailler et de faire travailler sous mes yeux; je lui avais donné, par quelques traits, les lignes principales d'une broderie d'argent à exécuter sur un porte-monnaie en velours; je lui laissais, néanmoins, toute latitude pour le détail de sa composition.

Les ouvriers brodeurs sont d'une habileté incomparable; il me paraît cependant peu important de décrire leur manière de faire.

L'intérêt, pour moi, résidait surtout dans la manière dont

(¹) L'*Amin* est, en quelque sorte, le syndic d'une industrie. En général, c'est l'homme reconnu par ses collègues comme étant le plus habile dans leur profession et aussi le plus honorable. On le consulte au point de vue technique et il tranche les différends, de peu d'importance, entre les patrons et les ouvriers. Il est nommé à l'élection.

l'*Amin* procédait pour composer sa *maquette* et pour préparer le travail de ses ouvriers.

Composition d'une maquette. — Malgré qu'il m'ait dit qu'il s'inspirait d'une certaine fleur dont j'ai oublié le nom et qui, dans le pays, possède un caractère symbolique, il m'a semblé que les figures décoratives qu'employait l'Amin lui étaient surtout familières et qu'il devait les utiliser souvent; on voyait, en un mot, qu'il les avait dans la main. Ainsi que le montre le croquis ci-joint (*fig.* 2, A) qui est la reproduction

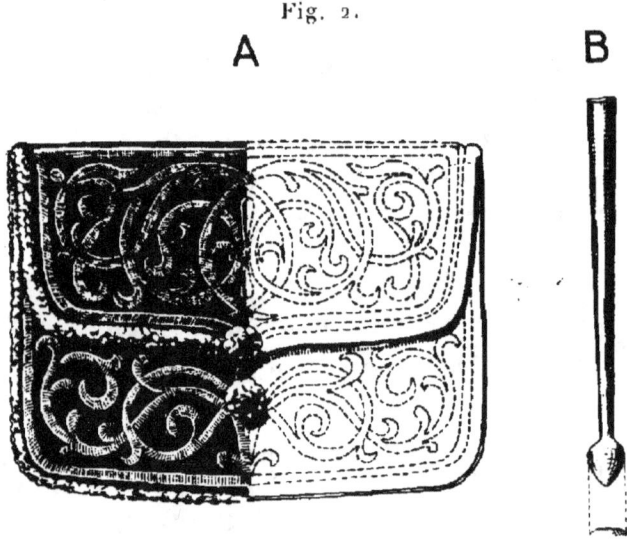

Fig. 2.

du porte-monnaie en question, ces éléments ornementaux se retrouvent dans presque toutes les décorations arabes. D'ailleurs, comme chez nous, dans tout bureau bien tenu, il conserve précieusement ses maquettes; il les consulte pour tout travail nouveau et, même, il les présente aux clients qui viennent lui commander un travail, afin de faciliter leur choix. En somme, pour composer, il m'a semblé qu'il procédait surtout par tradition, en faisant appel à sa mémoire, très bien garnie, du reste; je doute fort qu'il cueille souvent une plante pour en faire, en la *stylisant,* le motif d'une décoration originale.

Tracé de la maquette. — Sur un papier spécial, épais et onctueux, sorte de papier buvard résistant, le dessinateur exé-

cute du premier coup, sans esquisse préalable, son dessin. Le trait se fait à l'aide d'une pointe, en forme de cœur (*fig.* 2, B), que l'on pousse devant soi, comme fait un graveur avec son burin. Cette pointe trace un sillon bien visible sur le papier, sans néanmoins traverser ce dernier; et comme, à cause de la symétrie du motif, le papier a d'abord été plié en deux, il en résulte que, du même coup, le dessin se décalque sur la moitié qui est repliée et que, en dépliant le papier, on possède le motif tout entier, d'une symétrie parfaite.

La forme arrondie de cette pointe traçante donne aux lignes du dessin une grande continuité dans leur courbure; les rinceaux ainsi obtenus sont sans jarrets et d'un beau caractère. Il m'a semblé que, en le poussant, le dessinateur tenait cet outil d'autant plus près de la position horizontale que la ligne à tracer se rapprochait plus d'une ligne droite; pour marquer le point d'arrêt d'un trait, il le plaçait presque vertical. Quelle que soit la façon dont il opérait manuellement, il est certain que l'Amin était fort habile, car il a imaginé et exécuté la composition ci-contre en cinq ou six minutes. C'est le seul cas où il m'ait été donné de voir dessiner une maquette.

En résumé, cette industrie des broderies est très florissante à Tunis et dans toute la Régence; je ne la crois pas en décadence. En dehors des ouvriers de profession, beaucoup de femmes exécutent, chez elles, des broderies d'or et d'argent, soit pour s'en parer, soit pour les vendre.

J'estime que tous ces produits pourraient, plus qu'ils ne le font aujourd'hui, franchir la frontière de la Tunisie et trouver en Europe de nombreux débouchés chez les selliers et maroquiniers, chez les tapissiers, chez les couturières, chez les modistes, etc.

4. — Les damasquinures ou incrustations de fil d'or ou de fil d'argent sur acier.

Description du procédé. — Une surface plane ou courbe, en acier demi-dur, bleui au feu, est préalablement rayée dans tous les sens avec une lame d'acier trempé (en général

un vieux sabre de Damas). Cette surface, qui primitivement était parfaitement lisse, est ainsi transformée en une succession de creux et de reliefs, presque microscopiques, à arêtes d'autant plus vives et d'autant plus coupantes que le sabre est plus affilé.

L'habileté de l'ouvrier *strieur* consiste à manier le sabre de telle sorte que les *stries* soient très rapprochées les unes des autres et très également distribuées. Quand il a strié dans un sens, il strie ensuite dans le sens perpendiculaire.

Cela fait, un autre ouvrier, le *frappeur*, vient alors, avec une adresse extrême, présenter d'une main un mince fil d'or ou d'argent auquel il fait prendre toutes les formes qu'il veut; de l'autre main, avec un marteau d'acier très léger, il frappe sur le fil au fur et à mesure qu'il le présente. Sous l'influence de ces coups, très rapidement répétés, le fil, qui est très malléable, s'incruste, pour n'en plus pouvoir sortir, dans les creux préparés tout à l'heure.

Le croquis ci-joint (*fig*. 3, *a*) montre, très grossie, une coupe de la surface ainsi préparée; on voit au-dessus, en *b*,

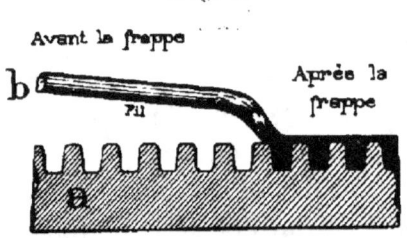

Fig. 3.

le fil d'argent ou d'or prêt à être enchâssé, *serti* en quelque sorte dans les creux de la surface.

On comprend que par ce procédé on puisse, comme on le ferait avec la pointe d'un crayon, reproduire tous les dessins *filiformes* que l'on peut imaginer; on peut soit se borner à des contours, soit figurer des hachures plus ou moins serrées, soit même obtenir des champs complètement recouverts; en un mot, tout ce que donnerait la gravure sur bois, on peut le réaliser par ce procédé, mais en blanc sur noir au lieu d'être en noir sur blanc.

Prix de revient. — J'ai suivi de très près ce travail et j'ai constaté que, dans l'espace d'une heure, un ouvrier habile pouvait recouvrir par une décoration, ni trop simple ni trop compliquée, une surface de un décimètre carré environ, ce qui représente, à peu près, 0fr,30 de main-d'œuvre. Un brunissage et, au besoin, un polissage terminent ce travail.

La matière précieuse, or ou argent, qui entre en jeu est d'un poids minime à cause de son extrême ténuité ; le support en acier est d'un prix peu élevé ; la main-d'œuvre, on vient de le voir, est peu importante et cependant cette décoration est d'un grand effet et d'une solidité à toute épreuve.

Avenir et chances d'exportation. — Pour toutes les raisons qui précèdent, je crois que cette industrie est, elle aussi, susceptible de fournir des produits d'exportation. Les Tunisiens l'appliquent surtout à la décoration d'objets de sellerie (mors, étriers, etc.). Mais un industriel français qui enverrait à Tunis des pièces en acier toutes préparées, avec les poncifs des dessins à traduire en incrustations à leur surface, pourrait faire exécuter, par ce procédé, une foule d'objets destinés aux intérieurs d'édifices, tels que coffrets, vases, lustres, candélabres, rampes d'escaliers, plaques de serrures, plaques de cheminées, frises décoratives, etc.

5. — Menuiserie et industries du bâtiment.

Insuffisance technique, ignorance du dessin. — Les Indigènes ont le sentiment de la menuiserie élégante, mais le côté technique leur fait, aujourd'hui, presque totalement défaut. Les assemblages sont mal compris et mal exécutés ; ni les ouvriers ni même les patrons ne savent préparer leur travail par une épure. De ce fait, cette industrie reste sans avenir ; elle se traîne. Elle se relèvera lorsque, dans les écoles primaires, les enfants auront appris, grâce au dessin géométrique, à faire un relevé géométral et à préparer complètement une exécution.

Ce que je dis pour la menuiserie s'étend à toutes les indu-

stries du bâtiment; ces industries pèchent par la préparation graphique des projets.

Les Arabes sentent bien leur infériorité à cet égard. C'est pourquoi des architectes indigènes, ayant dernièrement à construire un minaret important, aussi bien par ses dimensions que par sa décoration, en ont, au préalable, exécuté le dessin par plan, coupe et élévation.

L'essai était encore un peu naïf; il prouve néanmoins que l'enseignement du dessin technique sera bien accueilli par les praticiens indigènes et qu'il est désiré par eux; mais il faudra lui donner un caractère en rapport avec le génie de la race et avec les besoins bien reconnus du pays.

Les bois tournés; tour rudimentaire. — Il est fort amusant de voir, dans les souks, les tourneurs sur bois travailler avec le pied. Voici comment ils procèdent.

La pièce de bois (généralement c'est un bâton brut) est placée, très près du sol, entre deux pointes de fer sur lesquelles elle devra tourner et qui lui serviront de pivots. L'une des pointes est fixe et le bâton vient s'y appuyer par une de ses extrémités; l'autre pointe, grâce à un levier sur lequel agit la main gauche de l'ouvrier, est pressée légèrement sur l'autre bout du bâton.

Avant de caler la pièce de bois entre les deux pointes, le tourneur a rapidement enroulé sur son extrémité de droite la corde d'un archet. La main droite tient cet archet et lui imprime un mouvement de va-et-vient qui, par l'intermédiaire de la corde, donne à la pièce de bois un mouvement de rotation alternatif. Les deux mains sont donc occupées, l'une à serrer les pointes, l'autre à faire mouvoir l'archet, et ce sont les pieds qui tiennent le ciseau ou la gouge destinés à couper le bois.

Le procédé est barbare puisque, d'une part, ce sont les mains qui font la partie grossière du travail, tandis que les pieds accomplissent ce qui est délicat et que, d'autre part, les yeux sont très éloignés de la pièce à travailler. Mais les ouvriers sont habiles et je ne mets pas en doute que, avec des tours à la française, ils ne puissent faire de très jolis ouvrages.

Panneaux en éléments de bois tournés. — Le tourneur, opérant comme il est dit ci-dessus, débite, à sa fantaisie, dans un bâton de bois, de petits morceaux tournés ayant de 10mm à 15mm dans leur plus grande dimension. Les uns sont à profil circulaire, les autres à profils en doucine, en talon, etc... Tous ces morceaux de bois sont percés, suivant leur axe, d'un conduit central de 2mm environ de diamètre.

D'autre part, on a fait de petits cubes qui, eux aussi, sont percés, mais de deux trous, à angle droit. On enfile ces éléments sur des fils de fer qui se croisent dans l'intérieur des cubes et l'on obtient ainsi des grillages d'un aspect très satisfaisant.

6. — Plâtres ciselés, dits Nakch-Hadida.

Le procédé. — Sur des surfaces en plâtre mort ([1]) l'artiste (le traceur) dessine au compas et à la règle des combinaisons géométriques, décoratives, souvent extraordinaires. Après

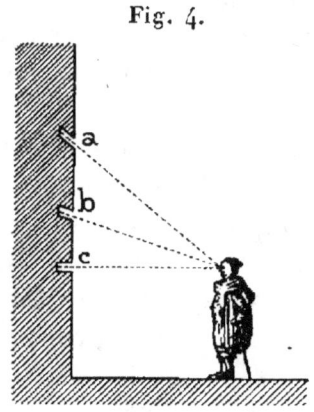

Fig. 4.

quoi, ses aides, armés d'un étroit ciseau de menuisier, cisèlent et creusent le plâtre entre les lignes, à des profondeurs atteignant de 6cm à 10cm.

([1]) On désigne ainsi du plâtre éventé qui fait avec l'eau une prise incomplète et qui, ne devenant jamais très dur, se prête pendant longtemps au travail de ciselure.

La pente de ces entailles est, en général, plus grande en a (*fig.* 4), à la partie supérieure, celle qui est située au-dessus des yeux, qu'elle ne l'est pour les entailles placées plus bas, en b ou en c, par exemple. De cette façon, le rayon visuel d'un spectateur placé à moyenne distance voit chacune des entailles dans toute sa profondeur.

J'insiste sur ce détail pour montrer que les artistes tunisiens ont le sentiment des effets perspectifs et que, à l'exemple des Grecs de l'antiquité, ils en tiennent compte dans l'exécution.

Les tracés. — Les combinaisons géométriques imaginées par les traceurs sont véritablement très belles quoique très extraordinaires. Elles sont compliquées et, cependant, elles ne sont pas diffuses; elles accusent, toutes, un parti de composition très frappant et très net que des détails infinis viennent agrémenter, sans le faire disparaître. On donne aux traceurs une surface quelconque, plane, sphérique ou autre, limitée d'une façon plus ou moins simple et, sans commettre une seule erreur, sans se reprendre, ils combinent des polygones qui se ferment rigoureusement, qui s'enchevêtrent et se retournent gracieusement et qui, en fin de compte, couvrent cette surface d'un réseau, presque mystérieux, qui vous captive.

Prix de revient. — Il existe encore à Tunis deux ou trois artistes capables d'inventer et d'exécuter ces prodigieuses combinaisons. Si l'on se rapporte aux prix payés pour les beaux plâtres ciselés exécutés récemment au Bardo, cela reviendrait, *aujourd'hui*, excessivement cher. La profusion de ces ornements dans les anciens édifices prouve, cependant, qu'il ne devait pas en être ainsi autrefois. Mais, au Bardo, on travaillait pour le gouvernement du Bey, et l'on cherchait à réaliser des merveilles, ce qui explique cette cherté. Des architectes [1] qui en ont fait exécuter pour des particuliers, et M. le Directeur du Collège Alaoui, qui en a fait ciseler aussi pour le musée de cet établissement, affirment, au contraire, que les prix qu'ils ont payés n'ont rien eu d'exagéré.

[1] Entre autres, M. *Pétrus Maillet*.

Possibilité d'application et d'exportation. — Quoi qu'il en soit, tout en reconnaissant que ces décorations très fragiles, faites sur plâtre, ne peuvent être exécutées que sur place et ne supporteraient pas le transport, je me demande s'il ne serait pas possible d'en prendre des empreintes et de les réaliser, ensuite, en faïence ou en porcelaine. Dans ces conditions, les quelques artistes tunisiens qui ont conservé la tradition pourraient s'utiliser à créer des maquettes dont s'empareraient les céramistes. Les industriels français qui entreraient dans cette voie devraient se contenter de donner aux artistes tunisiens la figure et les dimensions des panneaux à orner; ils devraient ensuite s'en rapporter complètement à eux pour le détail de la composition, car ma conviction intime est que personne en France (si ce n'est peut-être le savant Artiste, auteur de l'*Art arabe*) ne possède aussi bien qu'eux la clé de ces combinaisons.

CHAPITRE II. — LES INDUSTRIES D'ART A NABEUL.

1. — Situation de la ville; ses industries.

Nabeul est une ville de 8000 habitants, située sur la côte est du cap Bon, à 70km environ de Tunis (voir *fig.* 5). La fertilité du sol y est extrême; elle est entourée de jardins très florissants.

Ses industries principales sont les poteries, les sparteries, les tissus et les broderies. Ces deux dernières sont peu importantes; elles existent là comme dans presque toutes les villes arabes; je n'en parlerai pas.

M. *Resplandy*, architecte du gouvernement de la Régence, avait tenu à faire avec moi la visite de Nabeul. Il s'intéresse vivement aux progrès de la céramique en Tunisie. Aussitôt que l'industrie locale sera capable de lui fournir, d'une manière certaine, de bons produits, il les emploiera très largement dans ses constructions. Les industriels trouveront en lui un guide artistique aussi sûr que bienveillant. Nous avons été reçus et guidés à Nabeul par M. *Debon*, directeur de l'École primaire,

auteur d'un Mémoire à la fois statistique et technique sur l'industrie des poteries dans cette ville. La plupart des détails qui

Fig. 5.

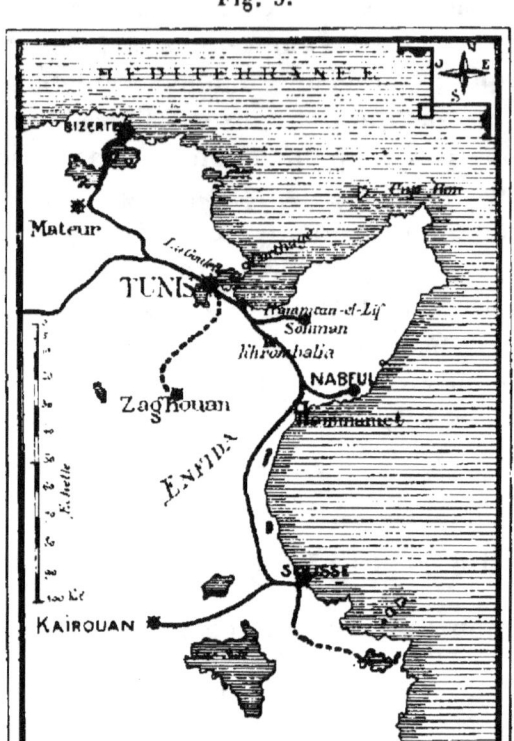

suivent m'ont été fournis par lui et je tiens à le remercier, ici, de son obligeance.

2. — L'industrie des poteries, à Nabeul.

Fabrication actuelle. — Il existe, à Nabeul, 45 ou 50 ateliers de potiers, chacun d'eux comprenant, en outre du patron, deux ou trois ouvriers et quelques apprentis. Souvent, plusieurs potiers se groupent autour d'un même four, dans lequel ils cuisent à tour de rôle.

On fabrique, surtout, des vases d'usage domestique, tels que : casseroles à couscous, gargoulettes ou carafes poreuses

dites encore *alcarazas*, aux formes et aux dispositions les plus curieuses, tasses à boire, amphores pour loger l'huile, flambeaux, tambourins, etc.

Ces poteries sont généralement brutes, c'est-à-dire sans émail, et poreuses. La terre est d'excellente qualité; sa plasticité est remarquable. On cuit au bois, dans des fours cylindro-sphériques presque complètement enterrés, afin d'éviter les déperditions de chaleur. Ces fours sont à deux étages.

La couverte émaillée, quand elle existe, est exclusivement jaune, verte ou brune; elle se vitrifie en seconde cuisson.

Les potiers de Nabeul ne connaissent plus ni les émaux blancs, ni ceux d'une couleur autre que les précédentes, et ils le regrettent beaucoup.

Ces potiers sont d'une rare habileté pour le tournage (ébauchage) des pièces. Ils semblent avoir hérité des anciens artistes de l'antiquité, et les formes rappelant beaucoup celles des vases grecs prennent, tout naturellement, naissance sous leurs doigts lorsqu'on ne vient pas violenter leur goût.

La grande île de *Djerba*, située à 250^{km} au sud environ de Nabeul, a été de tout temps, elle aussi, un centre céramique important. On y fabrique, entre autres, d'énormes amphores à huile cubant plus de 300 litres; ce sont de magnifiques pièces faisant honneur à la fabrication de cette île.

Fabrication ancienne. — Les vieilles poteries de Nabeul étaient supérieures aux modernes. On en peut voir des spécimens chez quelques marchands de curiosités dans les souks de Tunis.

M. *B. Buisson* a réuni une collection de poteries modernes de Nabeul au Collège Alaoui dont il est le directeur, et M. *Roy*, Secrétaire général du Gouvernement tunisien, a groupé des échantillons de poteries anciennes et modernes au Dal-el-Bey (palais du Gouvernement).

Progrès à réaliser. — Ce qui manque aux potiers de Nabeul, pour égaler leurs devanciers, c'est la connaissance de quelques matières premières (particulièrement des émaux blancs ou colorés) et celle de quelques procédés techniques

perfectionnés. Mais ils ont conservé le secret des belles formes et l'habileté de main ; c'est le principal ; il sera possible de leur procurer ce qui leur manque et de rendre plus prospère encore que par le passé leur belle industrie. Mais, pour cela, il ne faudra ni fausser ni violenter leurs qualités naturelles et bien se garder de leur imposer des modèles, des décorations et des couleurs en opposition avec leur génie. J'essaierai de démontrer cela dans la seconde Partie de mon travail.

3. — L'industrie de la sparterie, à Nabeul.

Nattes en jonc. — On fabrique à Nabeul des nattes en jonc et des nattes en alfa. Il existe un assez grand nombre de petites fabriques comprenant, elles aussi, un patron, deux ou trois ouvriers et des apprentis.

Ces nattes sont de véritables tissus dans lesquels la chaîne est formée par des fils très forts ou par de petites cordes, tandis que la trame est constituée par des fibres végétales de jonc ou d'alfa. Ces fibres sont souvent colorées (vert, rouge, violet, noir, etc.) et les ouvriers, en combinant les fibres naturelles avec les fibres colorées, obtiennent ainsi les dessins les plus variés.

Ils sont d'une grande dextérité ; ils travaillent accroupis, la chaîne étant tendue horizontalement devant eux à quelques centimètres de terre ; c'est avec leurs doigts qu'ils font passer les fibres de la trame entre les fils de la chaîne, les doigts jouant ici le même rôle que la navette dans un métier ordinaire.

Nattes en alfa. — Les nattes en alfa coûtent plus cher que celles en jonc. Cela tient, d'une part, à ce que l'alfa ne pousse pas abondamment à Nabeul, qu'il faut l'importer et, d'autre part, à ce que la fibre d'alfa étant plus ténue que le jonc, le travail est plus long à exécuter. Par contre, ces nattes sont plus épaisses que les autres, plus moelleuses et plus semblables à des tapis.

On se sert des unes et des autres pour garnir le sol et les murs des mosquées, des cafés et des maisons. Elles sont un objet de très grande consommation.

Prix de revient, avenir. — Le prix des nattes en jonc est très faible ; il varie de 0fr,30 à 0fr,40 le mètre carré pour les plus ouvragées.

Je crois que les belles nattes de Nabeul pourraient parfaitement, étant donné leur bas prix, constituer un article d'exportation.

Sans aller jusqu'à Nabeul, on peut voir des spécimens de ces nattes dans un dépôt qui existe aux souks de Tunis. Le prix en est un peu plus élevé ; très peu, car le transport à dos de chameau, de Nabeul à Tunis, est extrêmement économique.

CHAPITRE III. — LES INDUSTRIES D'ART A KAÏROUAN.

Kaïrouan, la cité sainte (*voir* plus haut, *fig.* 5), est aussi une ville très industrielle et très commerçante. Ses souks sont le centre de fabrications renommées : babouches, gants pour frictions, vêtements, objets en cuivre repoussé, cardeuses pour la laine, etc. Mais la grande industrie de Kaïrouan est celle des tapis ; c'est la seule que j'étudierai.

1. — L'industrie des tapis.

Ouvrières en tapis. — Il n'y a pas, Dieu merci ! d'usine spéciale à Kaïrouan ; ce sont les femmes, au nombre de 4000 ou 4500, m'a-t-on dit, qui les fabriquent chez elles afin de s'en faire un petit revenu. Le mari leur assure le vivre et le couvert et c'est à elles à faire des tapis pour se donner le superflu, bijoux, parfums, etc.

Genre des tapis fabriqués. — J'ai vu fabriquer deux genres de tapis : le *margoum* ou tapis tissé, et le *zerbia* ([1]) ou tapis à haute laine, à points noués ; on fait beaucoup plus de ce dernier que de l'autre et il coûte moins cher.

([1]) Le *zerbia* est le tapis connu en Europe sous le nom de *kaïrouan*.

Tapis margoum. — Le margoum est un véritable tissu. Entre les fils d'une chaîne tendue verticalement, fils qui sont généralement en poil de chameau pour les beaux produits, l'ouvrière fait circuler des navettes qui déroulent et enchevêtrent des fils de laine de différentes couleurs. Elle peut obtenir ainsi des dessins agréables.

Le *margoum*, avons-nous dit, coûte assez cher, surtout parce que sa fabrication est lente; de plus, ses dessins ne sont pas très variés. Tout cela tient à ce que les métiers sont très rudimentaires; en les perfectionnant on pourrait améliorer singulièrement le prix de revient et augmenter le choix des modèles.

Tapis zerbia. Procédés. — Une chaîne en laine, en chanvre ou, mieux encore, en poil de chameau est enroulée sur un tambour qui n'est autre chose qu'une poutre de bois horizontale, à section rectangulaire, suspendue près du plafond de la chambre. Le bout inférieur de cette chaîne est fixé sur une autre poutre, semblable à la première, dont le poids, assez considérable, suffit à tendre les fils. La poutre inférieure pend ainsi à quelques centimètres du sol; ses extrémités sont maintenues entre deux rainures qui l'empêchent de tourner et il en est de même de la poutre supérieure. Au fur et à mesure que le tapis avancera on sortira les extrémités de chaque poutre hors de leurs rainures, on enroulera sur la poutre inférieure la partie du tapis qui vient d'être terminée et l'on déroulera, par en haut, une longueur équivalente de chaîne. Les fils de cette chaîne sont d'autant moins espacés que l'on veut obtenir un tapis plus fin.

Une, deux ou trois femmes (ce nombre varie suivant la largeur du tapis) sont accroupies près de la poutre inférieure; chacune d'elles a pour domaine de ses opérations une largeur de 1 mètre environ. Elles ont à leur portée des pelotes de laine de différentes couleurs qu'elles tiennent de la main droite; dans une de leurs mains, la gauche ordinairement, elles tiennent soit des ciseaux, soit une sorte de canif, destinés à couper le brin de laine.

Avec une dextérité remarquable, elles nouent de la main

gauche, sur *deux fils* de la chaîne, un fragment de fil de laine de la couleur voulue. La longueur de ce brin est calculée de telle sorte que le bout flottant, une fois le nœud fait, possède une longueur variant de 10mm à 15mm ou 20mm, suivant la *hauteur* de laine que doit posséder le tapis. Avec le canif, elles coupent ensuite, à la même longueur, la partie du fil tenant encore à la pelote.

Bien entendu, si pour une rangée d'ordre pair on a noué ensemble les fils de chaîne 1 avec 2, 3 avec 4, 5 avec 6, etc., pour la rangée suivante, d'ordre impair, on nouera 2 avec 3, 4 avec 5, 6 avec 7, etc., de façon à rendre les fils de chaîne solidaires les uns des autres.

Quand une rangée horizontale de nœuds est terminée, on la tasse, avec une sorte de peigne, sur la rangée précédente et l'on passe à la rangée suivante.

Organisation d'un atelier. — Toutes les femmes qui travaillent à un même tapis s'entendent et obéissent à celle qui est la plus habile pour concourir à l'exécution d'un dessin voulu. Je crois qu'elles opèrent *par points comptés;* je n'ai pas vu, comme à Aubusson, la moindre maquette, dessinée ou peinte, apparaître soit sur la chaîne, soit derrière elle, pour guider les noueuses dans le choix des couleurs.

Un même atelier de femmes fait pendant longtemps le même tapis; d'ailleurs, les Orientaux ne s'attachent pas à obtenir une régularité mathématique, et ils ont raison. Dès que les ouvrières ont fait une ou deux fois le même dessin, elles l'ont, en quelque sorte, dans la main, et c'est avec une rapidité et avec une sûreté étonnantes qu'elles font leurs points noués.

Prix actuels. — Les prix actuels sont assez élevés. Cela tient d'abord aux intermédiaires beaucoup trop multipliés et, aussi, aux droits trop élevés et trop nombreux qui, en Tunisie, frappaient, il y a peu de temps encore, toutes les transactions. Droit pour être vendue comme toison, droit après le lavage, droit après le peignage et après le filage, droit après la teinture, droit de vente une fois le tapis terminé, droit d'exportation et, enfin, droit d'entrée en France : telles étaient les

charges qui frappaient, et qui frappent peut-être encore, la laine depuis son passage du dos du mouton jusqu'au logis de l'acheteur.

Décadence de cette industrie. — Les tapis modernes, tout en valant presque les anciens comme dessin, leur sont très inférieurs comme qualité et sont de moins en moins recherchés. Les ouvrières qui les font sont aussi soigneuses et aussi habiles que par le passé, mais les couleurs qu'elles emploient sont criardes et peu solides. On pouvait laver les anciens tapis, même à l'eau de mer; leurs couleurs, loin de s'éteindre, semblaient se raviver. On possédait alors des rouges, des bleus et des verts merveilleux; aujourd'hui ce sont les vilains violets qui dominent. Rien qu'en frottant les tapis modernes avec du papier ils déteignent et, de plus, les laines se gâtent rapidement, se mangent aux vers ou se putréfient.

Causes de cette décadence. — Ces infériorités tiennent, d'une part, au mauvais lavage des laines et, d'autre part, à la mauvaise qualité des couleurs employées. Les intermédiaires ont inondé la place de couleurs à base d'aniline, généralement de fabrication allemande : ou bien elles sont mauvaises, ou bien les teinturiers indigènes ne savent pas les fixer ni les rendre inaltérables. Elles ont remplacé partout, à cause de leur bas prix, les belles et solides couleurs végétales que les anciens teinturiers savaient extraire des plantes de la région et savaient si bien employer. Les secrets de cette extraction et de cet emploi semblent ignorés des teinturiers actuels de Kaïrouan.

Cependant, M. *Henry,* qui était contrôleur de Kaïrouan lors de mon passage, m'a dit avoir fait des recherches et avoir retrouvé ces plantes colorantes. Sa qualité d'ingénieur, ancien élève de l'École Centrale, donne une importance particulière à son affirmation ainsi qu'au Mémoire adressé par lui, sur ce sujet, au gouvernement tunisien.

DEUXIÈME PARTIE.

PROPOSITIONS.

Après avoir exposé, tel que j'ai cru le reconnaître, l'état actuel des industries d'art que j'ai pu étudier dans la Régence, je vais essayer d'indiquer ce que l'on pourrait faire pour relever celles qui s'éteignent, pour développer et pour aider dans leurs débouchés celles qui sont encore prospères.

Les mesures que je proposerai viseraient :

1° L'*enseignement;*
2° Le *commerce* et l'*industrie*.

CHAPITRE I. — MESURES TOUCHANT A L'ENSEIGNEMENT.

1. — Faut-il créer une École spéciale ?

Son inutilité actuelle. — Je me déclare, pour longtemps encore, opposé à la création à Tunis d'une grande école, qu'elle soit qualifiée comme on le voudra : École des Beaux-Arts, École des Arts décoratifs, École des Arts industriels.

D'abord je suis persuadé, parce que cela a été constaté ailleurs, que les indigènes ne la fréquenteraient pas; elle servirait exclusivement aux Européens et, surtout, à ceux qui ne sont pas de nationalité française.

Si elle était fondée, son enseignement serait, inévitablement, calqué sur celui des écoles similaires de France; on y établirait des cours de dessin et de modelage d'après l'antique et d'après nature, des cours d'architecture, de perspective, d'anatomie, d'histoire de l'art, de composition décorative, etc. Moins que personne je ne veux critiquer les Écoles de Beaux-

Arts que nous avons créées en France ni leurs très beaux et très fructueux programmes. Mais je ferai remarquer que ces créations n'ont réussi chez nous que dans certaines grandes villes, et qu'elles ont échoué dans d'autres, qui les avaient sollicitées un peu inconsidérément, peut-être.

Les écoles spéciales doivent, en effet, venir comme conséquences, et non comme préliminaires, de l'état artistique et de l'état industriel particuliers à une région; il leur faut des bases solides dans la population, dans les écoles situées au-dessous d'elles (qu'elles soient primaires ou autres), et dans les industries qui les entourent. En un mot, leur rôle doit être de diriger, tout en l'accélérant, un mouvement déjà très accusé.

En Tunisie il n'y a rien de cela. Je sais bien que beaucoup de personnes, venues d'Europe et de passage en Afrique, seraient enchantées d'apprendre ou de faire apprendre à leurs enfants le dessin, la peinture et d'autres arts, sans qu'il leur en coûtât rien. Mais de presque tous les enseignements que j'énumérais plus haut, l'ouvrier indigène n'a que faire; il s'en est passé alors que son art était à l'apogée; plusieurs parties de ces enseignements sont, en outre, contraires à sa tournure d'esprit et en opposition avec les préceptes de sa religion.

Dépenses exagérées qu'elle entrainerait. — Cette école coûterait fort cher à construire. Il faudrait, en effet, lui bâtir un édifice spécial et bien se garder de vouloir utiliser pour elle une maison qui, sous le prétexte que l'on serait en Afrique, serait plus ou moins mauresque. Ces appropriations n'ont jamais donné rien qui vaille.

Son budget annuel serait important, 25 000fr au moins.

Instabilité du personnel. — Les professeurs de cette école viendraient de France avec l'intention bien arrêtée d'y retourner dès que l'occasion se présenterait. D'ailleurs, il a été reconnu dans des écoles placées sous des latitudes comparables à celle de Tunis, qu'au bout de deux ou trois ans, fatigué par le climat, le personnel verrait décroître son ardeur et ses forces.

Les artistes que l'on enverrait posséderaient, bien entendu, tous les diplômes institués depuis dix-huit ans chez nous; mais cela fera-t-il qu'ils se mettront au courant des procédés employés et des besoins manifestés par des industries très spéciales, réparties sur divers points du territoire et très éloignées les unes des autres?

Et puis, enfin, si l'on voulait donner une influence très directe sur les industries d'art à des artistes mal préparés par leurs études et par leurs goûts à s'abaisser jusqu'à l'analyse du côté technique de ces industries, n'y aurait-il pas lieu de craindre qu'ils ne voulussent imposer à la production artistique une voie qu'ils croiraient bonne, sans doute, mais qui serait en dehors et du génie de la race et des ressources aussi bien que des traditions du pays. Cela s'est vu et probablement se verrait encore; c'est un grand danger à éviter.

Que faut-il donc faire?

Un atelier arabe. — L'enseignement, pour venir en aide aux industries d'art, doit se conformer aux mœurs des ouvriers arabes.

Pour nous rendre compte de ce qu'il conviendrait de faire, pénétrons dans une de ces petites boutiques dont sont composés les souks.

L'atelier arabe est une famille, toujours peu nombreuse. Le chef y est entouré de ses fils; avec eux sont un ou deux ouvriers et de tout jeunes enfants qui, plus tard, deviendront des apprentis. Rarement plus de cinq ou six personnes sont dans cet atelier, qui sert aussi de magasin de vente. Les unes travaillent assises par terre; les autres sont dans une soupente à mi-hauteur du plafond; de tout petits enfants (j'en ai vu qui n'avaient pas cinq ans) s'occupent à de menues besognes qui leur rapportent un ou deux sous par semaine.

C'est à la fois un atelier et une école; l'apprentissage règne en maître dans cette organisation. Et que l'on ne s'imagine pas que tout ce monde flâne, malgré que nous soyons ici aux portes de l'Orient; loin de là; le travail est intense, intelligent et productif.

Le patron, dans un espace aussi restreint, a l'œil sur tout

son monde ; il surveille et il conseille chacun ; souvent il prend en main l'ouvrage et il montre comment on doit l'exécuter ; il s'occupe à préparer le travail et, comme l'*Amin* des selliers dont je parlais plus haut, il compose et dessine des maquettes ; entre temps, il est vendeur et répond aux clients.

Une fois entré comme apprenti ou comme ouvrier dans un pareil atelier, le jeune homme n'en sortira plus ; il n'ira plus se compléter dans une école, qu'elle soit de jour ou qu'elle soit de soir. Il faudrait donc qu'il entrât dans l'atelier muni des notions artistiques, scientifiques et techniques nécessaires pour lui permettre de progresser dans sa profession, et, en retour, de la faire progresser elle-même. C'est donc à l'école primaire qu'il doit acquérir ces notions fondamentales ; c'est pourquoi je vais étudier ce que l'on pourrait faire de ce côté.

2. — État actuel de l'enseignement technique à l'école primaire.

Constatations faites au concours agricole. — Le concours agricole, qui se tenait à Tunis lors de mon séjour, comportait une admirable exposition de l'Enseignement public ; admirable si l'on songe, surtout, qu'il y a quatorze ans à peine, il n'existait presque rien.

Aujourd'hui l'enseignement primaire, dans la Régence, est au même niveau que dans la plupart des départements français. C'est avec amour et avec respect que le plus humble des Arabes prononce le nom de l'honorable Directeur de l'enseignement public, de M. *Machuel*, car il sait que le pays lui doit de tels résultats. Il associe à ce nom vénéré ceux de M. *Benjamin Buisson*, directeur du Collège *Alaoui*, et de M. *Delmas*, directeur du Collège *Sadiki*, car il n'ignore pas que ces trois hommes éminents l'aiment et consacrent à son perfectionnement intellectuel et moral toute leur force et tout leur dévouement.

D'ailleurs, ce qui frappe en Tunisie, c'est de voir avec quelle simplicité et avec quelle sûreté l'administration exécute les réformes, amène le progrès, organise des services qui, cepen-

dant, doivent être bien compliqués, si l'on en juge par ce qu'ils sont dans la métropole. On sent que chaque Directeur de service, que chaque subordonné prend modèle sur le Chef suprême de l'administration et, comme lui, qu'il se donne tout entier. On ne sait ce qu'il faut le plus admirer du service des postes ou du service topographique; de l'organisation de l'instruction publique ou de celle des recherches archéologiques; du service des travaux publics ou de celui du commerce, de l'agriculture et des contrôles civils.

Pour en revenir au concours agricole, je me suis attaché surtout à examiner les résultats de l'enseignement du dessin, car il est considéré, à juste titre, par toutes les personnes compétentes, comme la base de toute éducation technique.

Beaucoup d'écoles primaires de garçons ou de filles, laïques ou congréganistes, françaises ou italiennes, catholiques, protestantes, musulmanes ou israélites, avaient alors exposé des dessins et des travaux manuels. Ces travaux d'élèves étaient intéressants et, presque tous, surtout dans les écoles laïques, ils étaient exécutés d'après les programmmes officiels français. Est-ce bien cela qu'il convient de faire? Je vais m'expliquer tout à l'heure sur ce point. Pour l'instant, l'inspection détaillée que j'ai faite au Collège Alaoui et au Collège Sadiki qui sont, on le sait, les grandes écoles primaires supérieures de la Régence, ainsi que les résultats que j'ai observés à l'exposition du concours agricole, me donnent la conviction que les élèves indigènes ne sont pas rebelles, loin de là, aux études graphiques; c'était là le point important à constater(¹).

Maintenant, convient-il, dans ce pays du soleil et de la couleur, dans lequel la religion défend la représentation de tout être animé, qui, à cause de cela, n'a jamais eu et n'aura jamais de peintres ni de sculpteurs, dont les industries d'art sont presque exclusivement limitées à celles dans lesquelles on se propose de décorer des surfaces, convient-il, dis-je, de faire travailler les jeunes Arabes rigoureusement d'après les mêmes

(¹) Mes éminents collègues, M. *Henry Havard* et M. *Paul Colin*, ont fait la même constatation en Algérie.

méthodes que celles que l'on impose aux jeunes Français? Je ne le crois pas.

3. — Ce que pourrait être l'enseignement du dessin à l'école primaire.

Quelques mots sur les programmes officiels français. — En introduisant le dessin dans l'enseignement primaire et en le rendant obligatoire en France, on a tout d'abord obéi à cette pensée que le sens de la vue avait droit à être formé avec autant de soin, si ce n'est plus, que les autres. Apprendre à dessiner, a-t-on dit, c'est apprendre à voir, et, c'est surtout apprendre à observer. L'acte matériel qui consiste à traduire par un trait et par des ombres les objets que l'on a vus, n'est que la sanction d'une observation qui a été méthodique, intense et complète. L'habileté de main est secondaire et, sauf des exceptions pour les enfants infirmes, elle est toujours la conséquence d'une observation bien conduite.

C'est dans cet esprit qu'ont été conçus les programmes de l'enseignement primaire du dessin, programmes qui donnent de merveilleux résultats lorsqu'ils sont appliqués par des instituteurs qui en ont compris la philosophie.

Ce n'est pas ici le lieu d'expliquer ces programmes. Je dirai seulement que, dans une première partie des études, on veut mettre l'élève en possession des deux dimensions et que, sous forme de modèles méthodiquement choisis, on lui fait observer, afin de les reproduire ensuite, des figures sans profondeur. Il y a là, déjà, un champ très vaste d'observation et de nombreuses occasions de faire copier aux enfants de jolis motifs de décorations de surfaces planes.

Plus tard, dans une seconde partie, on aborde la troisième dimension; les modèles deviennent alors des figures en relief, des solides géométriques simples, des objets usuels, des fragments d'architecture; successivement on fait reproduire ces modèles en relief *géométralement*, c'est-à-dire dans leurs proportions vraies, et *perspectivement*, c'est-à-dire dans leurs proportions apparentes.

Quand cette seconde partie des programmes est épuisée, on considère que l'élève *sait comment on doit voir* et qu'il possède les *éléments de la science du dessin;* c'est cela que ceux qui ont pour mission d'instruire la jeunesse considèrent comme étant le minimum que l'on doit à tous, et c'est à ce titre que cela constitue la *partie primaire* de l'enseignement du dessin.

Comment appliquer ces programmes en Tunisie. — Dans les écoles primaires de Tunisie, jusqu'à nouvel ordre du moins, on pourrait se contenter de la première partie déjà bien assez difficile à enseigner méthodiquement. Lorsque, après avoir franchi les premiers degrés, on arriverait à faire observer, pour les reproduire ensuite à vue et de mémoire, des modèles à deux dimensions, on n'aurait qu'à puiser dans l'art décoratif indigène pour faire un choix de motifs rendant cet enseignement à la fois attrayant pour le présent, et utile pour l'avenir. Dans la seconde partie, on laisserait de côté la représentation perspective pour appuyer presque exclusivement sur la représentation géométrale, ainsi que sur le dessin géométrique proprement dit.

Dessin géométrique. — On développerait l'enseignement de ce dernier plus, peut-être, qu'il ne l'est dans la métropole, car jamais, pour l'instant du moins, l'apprenti tunisien, une fois sorti de l'école primaire, n'en verra faire l'application dans les ateliers, comme il le verrait faire s'il était en France. On enseignerait aux enfants les principaux tracés géométriques et, surtout, on les exercerait au relevé géométral. L'élève devrait sortir de l'école non seulement avec une certaine expérience des relevés, mais, surtout, avec cette idée que l'exécution matérielle d'un objet, que ce soit un édifice ou toute autre chose, doit être précédée du dessin géométral de cet objet; que c'est la seule manière de préparer un travail sérieux; qu'elle entraîne avec elle économie de temps et économie d'argent; qu'elle empêche le gaspillage de matières souvent précieuses.

Notions de sciences appliquées. — J'ai interrogé, sur les sciences, quelques élèves indigènes du Collège Sadiki ; j'ai été frappé de la netteté de leurs réponses comme aussi de la concision avec laquelle elles étaient, fort correctement d'ailleurs, exprimées en langue française. Ces questions étaient d'un ordre relativement élevé, puisque le Collège Sadiki est une école supérieure. Dans les écoles primaires ordinaires on donne aussi des notions de sciences.

Or, ne pourrait-on pas, dans toutes ces écoles, sortir un peu des manuels tout faits, passer légèrement sur les généralités trop théoriques et viser le plus possible les applications aux industries locales?

Par exemple, à Nabeul, si l'on parle de Chimie ou de Physique, ne pourrait-on pas insister sur les propriétés des argiles et sur celles des silicates? sur le rôle des oxydes métalliques destinés à colorer les couvertes? sur les fours et sur les combustibles, etc., etc.?

A Kaïrouan, on parlerait du lavage des laines et des procédés de teinture ; on décrirait de bons métiers et de bonnes peigneuses ; on donnerait le principe des métiers Jacquart.

4. — Rôle des livres.

Le rôle du livre dans tout cela me semble devoir être prépondérant ; sans le livre on n'obtiendra rien. D'abord il fera l'instruction de l'instituteur et ensuite, par transmission, celle de l'élève. De l'école il pénétrera dans la famille, et c'est de cette manière, seulement, qu'il atteindra la femme indigène.

Quatre ou cinq livres suffiraient ; mais il faudrait les composer spécialement pour la Tunisie et même les traduire en arabe afin qu'ils puissent pénétrer fructueusement dans les familles. Il serait inutile de chercher ces livres dans les collections existantes, on ne les y trouverait pas.

Il faudrait d'abord un opuscule sur le dessin, ce serait le livre du maître, pour les instituteurs. Il y aurait aussi des petites brochures se rapportant aux principales industries ; elles

trouveraient à être utilisées et répandues dans les centres où ces industries sont en faveur.

Je pense que si M. le Directeur de l'enseignement reconnaissait l'utilité de ces livres, il pourrait tout d'abord, comme M. *Debon* l'a si bien fait à Nabeul pour l'industrie céramique, faire faire par les instituteurs, sous la direction et sous le contrôle de MM. les Inspecteurs primaires, une enquête sur les industries de chaque localité ; après quoi, avec la connaissance profonde qu'il possède du caractère et des habitudes des Arabes, il tracerait les grandes lignes du programme de chacun de ces livres et indiquerait l'esprit dans lequel ils devraient être composés.

Je suis absolument convaincu que, sur ces indications, qui seraient forcément très précises, il se trouverait en France des personnes disposées à se réunir pour chercher à réaliser les désidérata de M. *Machuel*.

La dépense serait insignifiante.

CHAPITRE II. — MESURES TOUCHANT AU COMMERCE ET A L'INDUSTRIE.

1. — Mesures d'ordre technique.

Leur urgence. — Les propositions relatives à l'enseignement, que je viens d'indiquer ci-dessus, auraient comme effet de verser dans l'industrie des apprentis relativement instruits. Ces apprentis posséderaient des notions de sciences et de dessin qui leur permettraient de devenir, plus tard, des ouvriers d'élite, capables un jour de relever le niveau artistique et technique de leur profession.

Mais cela demanderait du temps, et il ne faudrait pas que ces mesures fussent appelées à produire leur effet quand il serait trop tard, c'est-à-dire lorsque ces industries seraient mortes. Il est donc urgent, et je crois qu'il est possible, de prendre *immédiatement* des mesures, pour arrêter dans leur décadence professionnelle les deux industries principales : la céramique et la tapisserie.

Je crois avoir démontré que si leur niveau actuel est en baisse, elles le doivent à leur affaissement technique. Les céramistes ne savent plus fabriquer les émaux, les tapissiers ne savent plus nettoyer ni teindre leurs laines. Je crois que le Gouvernement pourrait, sans grandes dépenses, prendre les mesures suivantes :

Céramique. — 1° Faire venir de France les émaux dont le secret est perdu à Tunis et à Nabeul ; confier ces émaux aux ouvriers les plus capables et leur faire faire des essais ;

2° En ce qui touche les carreaux de revêtement, engager M. l'Architecte de la Régence à employer largement et exclusivement ceux de fabrication tunisienne ;

3° D'une façon générale, confier à cet artiste la direction des essais conseillés ci-dessus (¹).

4° Faire rédiger et faire traduire en arabe une Notice sur la fabrication des poteries et sur celle des carreaux ; faire répandre largement cette Notice parmi les ouvriers, et surtout parmi leurs enfants, qui savent lire et qui l'expliqueront à leurs parents.

Tapisseries. — 1° Encourager pécuniairement à Kaïrouan la création d'une teinturerie modèle ou, mieux encore peut-être, donner des primes à ceux des ouvriers qui présenteraient des laines bien lavées, bien teintes et bien filées ;

2° Faire étudier le Mémoire de M. l'ex-contrôleur *Henry*, dont j'ai parlé ci-dessus ; faire rechercher par le service de l'Agriculture les plantes tinctoriales dont parle ce Mémoire et faire encourager, par le même service, la culture de ces plantes ;

3° Faire rédiger et faire traduire en arabe une Notice sur la

(¹) M. *Resplandy*, architecte de la Régence, d'accord avec M. le Directeur et avec M. le Sous-Directeur des travaux publics, est tout disposé à agir ainsi ; plusieurs de ses confrères, architectes privés, sont dans le même cas. Mais, pour le moment, ce qui arrête ces messieurs, c'est l'impossibilité où ils sont de faire réaliser leurs conceptions par des ouvriers tunisiens. Lors des réparations du palais du Bardo, une grande partie des carreaux employés a été commandée à Desvres (Pas-de-Calais) ; n'est-ce pas regrettable ?

teinture et sur la tapisserie, et la répandre largement dans les ménages où se fabriquent les tapis.

Ces mesures seraient complétées par la création des musées, dont je vais parler, pour finir.

2. — Musée central, à établir à Tunis.

Il est question de créer à Tunis un musée permanent des Beaux-Arts. Le succès des expositions temporaires ouvertes en 1895 et en 1896, fait préjuger que cette création, qui incomberait nécessairement à la Direction des Antiquités et Arts, serait fort appréciée de la population.

J'y applaudis de toutes mes forces, mais je désirerais qu'il lui fût annexé, avec une importance prépondérante, un *musée commercial d'Art industriel*.

Ce musée central comprendrait trois sections (¹):

Une section de Beaux-Arts,
Une section commerciale,
Une section d'Art industriel.

Section de Beaux-Arts. — Son organisation n'aurait rien de particulier; on y réunirait, comme dans les musées similaires, des dessins, des peintures et des sculptures. Ses locaux serviraient, jusqu'à nouvel ordre, aux expositions annuelles.

Section commerciale. — La section commerciale serait organisée en exposition permanente, mais *constamment renouvelable,* des produits d'arts décoratifs de *toute* la Régence.

A des époques fixes, par exemple tous les mois ou tous les quinze jours, les exposants auraient le droit de changer leurs produits.

Les objets exposés ne seraient reçus qu'après avoir passé

(¹) *Voir* plus loin le projet d'un pareil musée. Ce projet est tout à fait idéal; je ne l'ai donné que pour fixer les idées, et pour permettre aux personnes compétentes de se rendre compte de la dépense qu'entraînerait sa création.

sous le contrôle d'une Commission permanente chargée d'administrer le musée.

Dans son appréciation, la Commission, faisant ainsi fonction de jury d'admission, commencerait d'abord par tenir compte de la valeur artistique des objets présentés et repousserait, mais sans parti pris de système, d'école ou de tendance, ce qui lui semblerait mauvais. En plus, et ce serait peut-être là son rôle le plus important et le plus délicat, elle s'assurerait de la sincérité des déclarations; elle garantirait que les produits ont été *réellement* fabriqués par ceux qui les exposent, et que les prix n'en sont ni exagérés ni avilis.

Protection du fabricant direct. — En effet, ce musée commercial aurait pour but principal de mettre les fabricants indigènes directement en rapport avec les acheteurs, de faire en sorte qu'ils ne soient plus, comme aujourd'hui, la proie d'intermédiaires avides qui s'enrichissent à leurs dépens et qui trompent les acheteurs, aussi bien sur la provenance que sur la valeur réelle des produits dont ils majorent exagérément les prix.

N'est-il pas avéré que dans les magasins de Tunis et de toute la Régence, si l'on paie un objet la moitié ou le tiers du prix demandé, on n'est pas encore certain d'avoir échappé à l'exploitation?

L'ouvrier indigène est absolument respectable et intéressant; notre devoir, puisque nous avons établi un protectorat, n'est-il pas de le protéger contre ceux qui seraient tentés d'abuser de lui?

Dans cette section commerciale, tous les prix seraient marqués en chiffres connus. Les objets pourraient être achetés et emportés immédiatement par les visiteurs; mais cette vente ne pourrait se faire que par l'intermédiaire d'un employé du musée et rigoureusement au prix marqué.

L'exposant ne serait pas présent; et le règlement porterait que si, dans son magasin ou dans son atelier de la ville, il vendait le même article à un prix inférieur à celui indiqué à l'exposition, il serait exclu du musée soit pour un temps, soit pour toujours.

Section d'Art industriel. — Cette section serait *propriétaire* de tous les objets qu'elle contiendrait. On ne verrait là que des pièces de très beau choix.

Les unes proviendraient de dons faits, soit par l'État, soit par des particuliers; elles seraient empruntées aux arts de toutes les époques et de tous les pays; néanmoins, l'art indigène y serait plus largement représenté que les autres.

Les autres pièces proviendraient d'achats faits périodiquement à la section commerciale. A cet effet, dès qu'une pièce de cette dernière section serait reconnue comme étant de qualité supérieure, elle serait achetée par la section d'Art industriel et prendrait place chez elle. Cette sélection de tous les instants serait une grande cause d'émulation entre les producteurs.

Bibliothèque. — Une bibliothèque de consultation et de prêts de livres ou de gravures serait annexée à ce triple musée. Elle fonctionnerait comme font si bien les bibliothèques d'art des mairies de Paris.

Ressources budgétaires. — L'entrée du musée ne serait pas gratuite; elle pourrait, sans exagération, être fixée à 1 franc. Les étrangers et les touristes, si nombreux à Tunis, surtout pendant l'hiver, y afflueront davantage s'il existe des tourniquets que si les portes sont privées de cette utile addition. Le musée commercial devant donner aux amateurs de grandes facilités pour acheter des souvenirs authentiques du pays, sans risquer d'être trompés, ne sera-t-il pas juste de leur faire payer ces avantages? On pourrait créer des cartes d'abonnement; ces cartes seraient délivrées gratuitement aux artistes, artisans ou ouvriers qui justifieraient de leur qualité. Le produit de ces entrées ainsi que celui des prélèvements (d'un tant pour 100, à fixer) sur les achats qui se feront par l'intermédiaire du musée commercial suffiront pour alimenter la caisse des acquisitions, aussi bien pour le musée d'*Art industriel* que pour celui de *Beaux-Arts*.

Il y aurait, en outre, un budget fixe pour les dépenses fixes, il pourrait être, je crois, de peu d'importance.

(*Voir* plus loin le projet de musée central.)

3. — Musées locaux.

Le musée central de Tunis recevrait les produits de *toute* la Régence, mais il aurait des succursales dans les principales villes industrielles.

Ces *musées locaux* seraient, provisoirement du moins, établis soit dans une des salles des bâtiments du contrôle, soit à la rigueur, dans l'école primaire. Ils ne renfermeraient que les produits de la ville ou de la région où ils seraient installés. A part cela, ils seraient organisés comme le musée central; ils comporteraient donc une *section commerciale*, avec produits *renouvelables* et susceptibles d'être vendus, et une section d'*Arts industriels* renfermant des produits de choix, appartenant à la section et *inaliénables*. Il est probable que, d'ici longtemps, la section de *Beaux-Arts* n'existerait pas; mais dans la section d'Arts industriels il y aurait des livres et des gravures susceptibles d'être consultés et même d'être emportés par les intéressés.

C'est ainsi qu'à *Kaïrouan* je voudrais voir figurer des planches du magnifique Ouvrage sur les tapis publié par l'Institut de Vienne, et d'autres du même genre, que l'on exposerait dans des cadres et que l'on renouvellerait souvent. Il y aurait des jours et des heures où l'entrée serait exclusivement réservée aux femmes indigènes, surtout à celles qui fabriquent des tapis.

Ces musées locaux, eux aussi, seraient payants et faciliteraient, moyennant un certain droit, les achats directs aux producteurs.

Annexe n° 1.
PROJET DE MUSÉE CENTRAL (*fig.* 6).

Je donne ce projet à titre de simple indication et simplement pour préciser ma pensée.

Musée de Beaux-Arts. — Le musée de Peinture serait au centre des bâtiments, dans une sorte de cour éclairée par le plafond. Il serait compris entre des murs très épais, percés de deux portes seulement que l'on garnirait de doubles vantaux en tôle; de cette façon les chances d'incendie seraient aussi atténuées que possible. Il occuperait à la fois la hauteur du rez-de-chaussée et celle du premier étage. Il serait divisé en trois travées que l'on pourrait, plus tard, si le musée s'enrichissait de toiles nombreuses, séparer par des cloisons, afin d'augmenter les surfaces murales. Dans ces salles seraient placées quelques sculptures, mais les principales d'entre elles seraient disposées en partie dans le vestibule du rez-de-chaussée et dans celui du premier étage, en partie sur la terrasse, garnie d'une treille, qui couronnerait l'édifice.

Musée commercial. — Le musée commercial serait installé dans deux grandes galeries latérales, au rez-de-chaussée.

Ce rez-de-chaussée comprendrait également un logement de concierge, une bibliothèque et des services administratifs.

Afin d'augmenter les surfaces murales dans les deux galeries, on y établirait, en menuiserie, des sortes de boxes mobiles.

Un large escalier conduirait au premier étage et même à la terrasse.

Musée d'Art industriel. — Le musée d'Art industriel serait organisé au premier étage dans deux grandes galeries latérales situées au-dessus de celles du musée commercial.

Une loggia pourrait s'ouvrir entre le vestibule du premier

étage et le musée de Peinture. Dans le cas où le musée central servirait pour des fêtes, un orchestre pourrait être installé dans une partie de ce vestibule, de manière à être entendu de la salle de Peinture.

Musée agricole. — Dans les galeries latérales du sous-sol, on pourrait organiser un musée de produits agricoles. Le dessous de la salle de Peinture servirait de dépôt ; on y installerait aussi le calorifère.

Comme construction, ce bâtiment pourrait très économiquement être fait en ciment armé. Inutile de dire que la décoration par carreaux céramiques devrait y jouer un rôle prépondérant et qu'elle accompagnerait fort bien l'architecture arabe, à laquelle le style de l'édifice serait emprunté.

Je crois qu'un musée multiple, compris comme je viens de l'indiquer, rendrait les plus grands services. Je voudrais surtout, en présentant ce projet, détourner l'Administration de l'idée d'utiliser comme musée un édifice quelconque que l'on approprierait tant bien que mal. Ces adaptations n'ont jamais donné de bons résultats et elles ont toujours coûté fort cher.

Fig. 6.

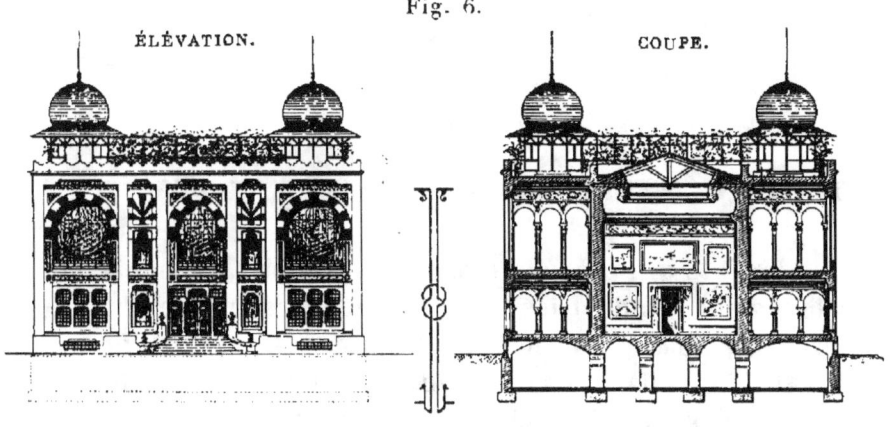

ÉLÉVATION. COUPE.

PLAN.

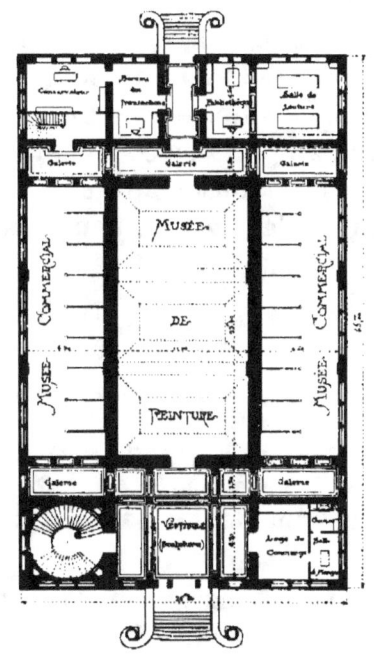

ÉLÉVATION LATÉRALE.

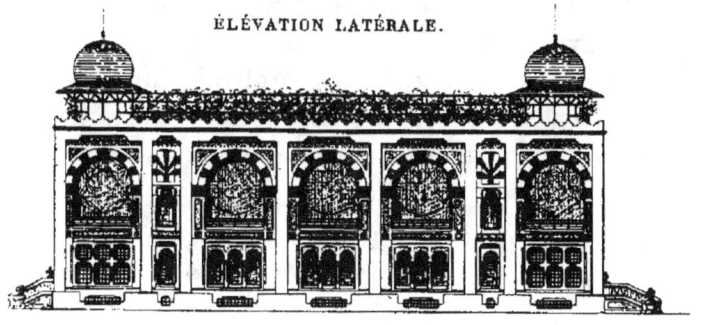

Annexe N° 2.

CRÉATION D'UN OBSERVATOIRE ASTRONOMIQUE A TUNIS.

L'objet de la Note qui précède est, on l'a compris, de solliciter le relèvement d'industries d'art que les Arabes avaient su, dans les temps passés, rendre florissantes. Mais, s'ils ont été jadis très brillants dans les Arts décoratifs, ils n'ont pas été moins remarquables dans les Sciences exactes et particulièrement en Astronomie. Je demande aux lecteurs la permission de terminer cette communication en reproduisant, textuellement, les propositions que le Colonel *Laussedat*, Membre de l'Institut, Directeur du Conservatoire des Arts et Métiers, a faites au Congrès d'Oran et a renouvelées à celui de Carthage, relativement à la création d'un observatoire astronomique à Tunis. Peut-être contribuerai-je ainsi, et j'en serais heureux et fier, à créer un courant d'opinions en faveur de sa très utile et très patriotique proposition :

Association Française pour l'avancement des Sciences.
Congrès de Carthage (avril 1896).

Note présentée au nom de M. Laussedat ([1]).

En 1888, après la session du Congrès de l'Association française à Oran, que j'avais eu l'honneur de présider, j'étais allé à Alger avec l'intention de visiter l'observatoire de la Bouzaréa et de conférer avec son savant Directeur, M. *Trépied*, sur l'utilité de la création d'un autre observatoire à Tunis.

J'ai toujours pensé qu'il serait à souhaiter que la France s'efforçât de faire renaître le culte de la Science dans les pays

([1]) Cette Note, présentée à la première Section, et soutenue par M. É. Levasseur à l'Assemblée générale du Congrès de l'Association française pour l'avancement des Sciences à Tunis, a été l'objet d'un vœu transmis au Ministre de l'Instruction publique et des Beaux-Arts.

où elle a été longtemps en honneur. Il serait d'ailleurs fâcheux pour notre considération de paraître aux yeux des étrangers, et particulièrement des Anglais et des Italiens, indifférents aux ressources d'un climat merveilleux pour l'étude de l'Astronomie.

D'un autre côté, en améliorant le port de Tunis et en créant celui de Bizerte, nous avons eu sans doute la prétention de déterminer un sérieux mouvement commercial sur cette partie des côtes de la Méditerranée placée sous notre protectorat. N'est-il pas naturel, dès lors, d'établir un observatoire astronomique dans le voisinage de ces ports pour y envoyer télégraphiquement l'heure, chaque jour, aux marins?

M. *Trépied*, à qui j'exposai ces motifs et qui les apprécia fort, ne manqua pas d'insister, en outre, sur ce que la latitude de Tunis étant sensiblement la même que celle d'Alger, il serait tout à fait désirable d'avoir ainsi deux stations astronomiques (reliées télégraphiquement) qui se compléteraient, le ciel pouvant être couvert à Alger tandis qu'il est découvert à Tunis et réciproquement. Les travaux entrepris dans l'une comme dans l'autre marcheraient plus vite, en se contrôlant mutuellement. Ce ne serait assurément pas trop, en effet, de deux observatoires à la latitude de 36°, alors qu'il en existe un si grand nombre en Europe et en Amérique aux latitudes supérieures, qui explorent les mêmes zones célestes.

Après cette sorte d'enquête qui m'avait confirmé dans mes idées et jusque dans mes pressentiments, j'allais à Tunis et j'essayais d'intéresser notre Résident général à un projet qu'il sembla goûter, tout en faisant des réserves sur la participation du Gouvernement Beylical.

Rentré en France, j'obtins une audience de M. le Ministre des Affaires étrangères, qui m'engagea à adresser à son collègue de l'Instruction publique une note et un devis. Quelques mois après, ce dernier me répondait que les ressources budgétaires de la Régence ne permettaient pas de donner une suite immédiate à mon projet.

J'allai voir un peu plus tard l'Amiral *Mouchez* pour l'entretenir de mes projets et de leur peu de succès. L'excellent Directeur de l'Observatoire de Paris m'avait aussitôt déclaré que,

non seulement il s'associerait à tout ce que je tenterais encore pour atteindre le but que j'avais en vue, mais qu'il profiterait d'un prochain voyage à Tunis pour voir, à son tour, les personnages influents qui pourraient nous aider à réussir et pour se rendre compte des conditions plus ou moins favorables des emplacements que j'avais cherchés pour y installer l'observatoire et que je lui avais signalés.

Je crois que l'Amiral a fait ce voyage, mais je ne connais pas le résultat de ses investigations, la mort l'ayant atteint assez peu de temps après son retour.

Je comptais, en allant cette année au Congrès de Carthage, donner ces détails, puis, après avoir exposé l'économie du projet, demander à mes collègues le secours de leurs lumières pour le modifier et leur concours pour le faire aboutir.

Obligé, bien malgré moi, de renoncer à m'absenter de Paris en ce moment, je dois me contenter d'appeler leur attention sur une question à laquelle plusieurs d'entre eux, je l'espère, voudront bien s'intéresser, et je termine cette Note en les priant d'émettre le vœu que « dans l'intérêt de la Science, dans l'intérêt de la France et dans celui du pays placé sous son protectorat, il soit créé aux environs de Tunis un observatoire astronomique sous le haut patronage de S. A. le Bey ».

Éléments du projet.

Emplacement de l'Observatoire. — On pourrait choisir entre les trois points suivants ([1]) :

Le sommet du Djebel-Merkez coté 153, à 4^{km} de Tunis;

Le sommet du Djebel-Naali coté 240, à 7^{km};

Enfin le sommet du Djebel-Khaoui coté 105 et très voisin de la résidence de la Marsa.

L'examen très rapide que j'ai pu faire en 1888 de ces emplacements ne m'a pas permis d'arrêter mon choix, et c'est l'une des questions que j'avais espéré éclaircir en allant cette année à Tunis.

([1]) *Voir* la Carte à l'échelle de $\frac{1}{40000}$ des environs de Tunis et de Carthage, du Service géographique de l'Armée.

Évaluation approchée de la dépense. — Par comparaison avec d'autres installations analogues à celle dont je conseillerais de se contenter, au moins actuellement, j'estime la dépense à prévoir de la manière suivante :

Bâtiments comprenant : 1° les logements d'un astronome marié, d'un assistant et d'un concierge ; 2° les édifices pour abriter les instruments et les cabinets de travail ainsi qu'une bibliothèque.........	100 000 fr
Instruments d'observation composés d'un cercle méridien, d'un équatorial de six à huit pouces, d'un théodolite, d'une horloge astronomique, de deux chronomètres et d'instruments météorologiques...............................	50 000
Fils électriques (somme à fixer).	
Total......	150 000 fr

Traitements annuels des trois personnes ci-dessus désignées, savoir :	
L'astronome titulaire.................................	8 000 fr
L'assistant..	3 500
Le concierge......................................	1 500
Entretien des bâtiments, d'un jardin, des instruments, chauffage et éclairage.....................................	7 000
Total......	20 000 fr

Je tiens à remercier de leur bienveillance et de leur bon accueil :

M. *René Millet,* Résident général de la République française en Tunisie ; M. *Riffault,* Chargé d'affaires à la Résidence ; M. *Roy,* Secrétaire général du Gouvernement tunisien ; M. le Lieutenant de vaisseau *Servonnet,* Attaché naval à la Résidence, ainsi que MM. les Contrôleurs et MM. les Caïds de Nabeul et de Kaïrouan.

M. *Machuel,* Directeur de l'Enseignement public en Tunisie ; M. B. *Buisson,* Directeur de l'École normale et du Collège Alaoui ; M. *Delmas,* Directeur du Collège Sadiki, ainsi que M. *Baille,* Inspecteur primaire et M. *Debon,* Directeur de l'École primaire de Nabeul.

M. *Paul Bourde,* Directeur de l'Agriculture, du Commerce et des Contrôles.

M. *Gauckler,* Directeur du service des Antiquités et Arts, ainsi que M. *Sadoux,* Directeur adjoint du même service.

Parmi mes anciens élèves de l'École Polytechnique :

M. *Pavillier,* Ingénieur en chef des Ponts et Chaussées, Directeur des Travaux publics, et M. *de Fages de Latour,* Ingénieur des Ponts et Chaussées, Sous-Directeur.

MM. *Janin* et *Regnoul,* Ingénieurs des Ponts et Chaussées, l'un à Tunis, l'autre à Sousse.

M. *Piat,* Directeur du Service topographique.

Parmi mes anciens élèves de l'École des Beaux-Arts :

M. *Resplandy,* Architecte de la Régence, et son adjoint, M. *Bezancenet ;* M. *Petrus Maillet,* Architecte à Tunis, et d'autres encore.

J'adresse enfin un bon souvenir à M. *Djilani,* aujourd'hui Traducteur-Interprète auprès du Gouvernement tunisien, que M. le Directeur de l'Enseignement avait bien voulu mettre à ma disposition pour tout le temps de mon séjour en Tunisie. Ce jeune homme, ancien élève du Collège Alaoui, très parisien cependant, m'a servi d'interprète aussi bien dans les souks de Tunis, qu'à Nabeul, à Sousse et à Kaïrouan. Je n'ai eu qu'à me louer de son intelligence et de sa discrétion.

Paris, le 1ᵉʳ septembre 1896.

J. PILLET.

(Extrait des *Annales du Conservatoire des Arts et Métiers,* 2ᵉ Sⁱᵉ, t. VIII.)

www.ingramcontent.com/pod-product-compliance
Lightning Source LLC
Chambersburg PA
CBHW070958240526
45469CB00016B/1652